フランドン農学校の豚

宮沢賢治 作
nakaban 絵

［冒頭原稿一枚?・なし］

以外の物質は、みなすべて、よくこれを摂取して、脂肪若くは蛋白質となし、その体内に蓄積す。」とこう書いてあったから、農学校の畜産の、助手や又小使などは金石でないものならばどんなものでも片っ端から、持って来てほうり出したのだ。

尤もこれは豚の方では、それが生れつきなのだし、充分によくなれていたから、けしていやだとも思わなかった。却ってある夕方などは、殊に豚は自分の幸福を、感じて、天上に向いて感謝していた。というわけはその晩方、化学を習った一年生の、生徒が、自分の前に来ていかにも不思議そうにして、豚のからだを眺めて居た。豚の方でも時々は、あの小さなそら豆形の怒ったような眼をあげて、そちらをちらちら見ていたのだ。その生徒が云った。

「ずいぶん豚というものは、奇体なことになっている。水やスリッパや藁をたべて、それをいちばん上等な、脂肪や肉にこしらえる。豚のからだはまあたとえば生きた一つの触媒だ。白金と同じことなのだ。無機体では白金だし有機体では豚なのだ。考えれば考える位、これは変になることだ。」

豚はもちろん自分の名が、白金と並べられたのを聞いた。それから豚は、白金が、一匁三十円することを、よく知っていたものだから、自分のからだが二十貫で、いくらになるということも勘定がすぐ出来たのだ。豚はぴたっと耳を伏せ、眼を半分だけ閉じて、前肢をきくっと曲げながらその勘定をやったのだ。

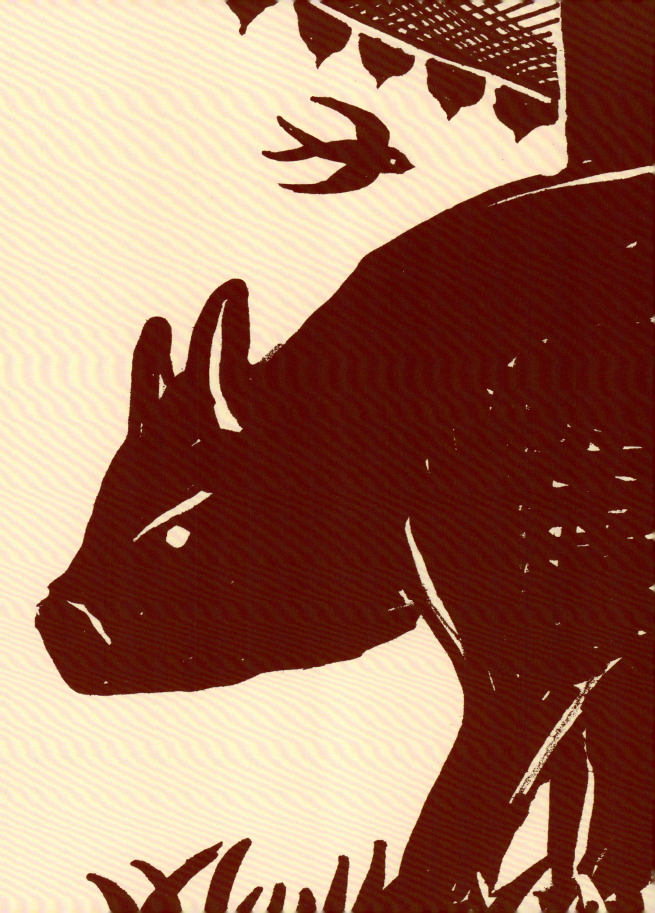

20 × 1000 × 30 ＝ 600000 実に六十万円だ。六十万円といったならそのころのフランドンあたりでは、まあ第一流の紳士なのだ。いまだってそうかも知れない。さあ第一流の紳士だもの、豚がすっかり幸福を感じ、あの頭のかげの方の鮫によく似た大きな口を、にやにや曲げてよろこんだのも、けして無理とは云われない。ところが豚の幸福も、あまり永くは続かなかった。

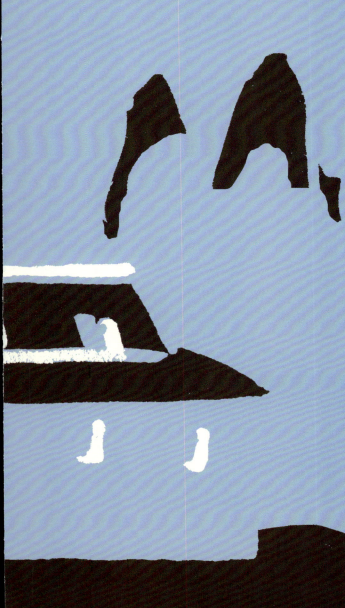

それから二三日たって、そのフランドンの豚は、どさりと上から落ちて来た一かたまりのたべ物から、（大学生諸君、意志を鞏固にもち給え。いいかな。）たべ物の中から、一寸細長い白いもので、さきにみじかい毛を植えた、ごく率直に云うならば、ラクダ印の歯磨楊子、それを見たのだ。どうもいやな説教で、折角洗礼を受けた、大学生諸君にすまないが少しこらえてくれ給え。

豚は実にぎょっとした。一体、その楊子の毛を見ると、自分のからだ中の毛が、風に吹かれた草のよう、ザラッザラッと鳴ったのだ。豚は実に永い間、変な顔して、眺めていたが、とうとう頭がくらくらして、いやないやな気分になった。いきなり向うの敷藁に頭を埋めてくるっと寝てしまったのだ。

晩方になり少し気分がよくなって、豚はしずかに起きあがる。気分がいいと云ったって、結局豚の気分だから、苹果のようにさくさくし、青ぞらのように光るわけではもちろんない。これ灰色の気分である。灰色にしてややつめたく、透明なるところの気分である。さればまことに豚の心もちをわかるには、豚になって見るより致し方ない。

外来ヨークシャイヤでも又黒いバアクシャイヤでも豚は決して自分が魯鈍だとか、怠惰だとかは考えない。最も想像に困難なのは、豚が自分の平らなせなかを、棒でどしゃっとやられたとき何と感ずるかということだ。さあ、日本語だろうか伊太利亜語だろうか独乙語だろうか英語だろうか。さあどう表現したらいいか。さりながら、結局は、叫び声以外わからない。カント博士と同様に全く不可知なのである。

さて豚はずんずん肥り、なんべんも寝たり起きたりした。
フランドン農学校の畜産学の先生は、毎日来ては鋭い眼で、じっとその生体量を、計算しては帰って行った。
「もう少しきちんと窓をしめて、室中暗くしなくては、脂がうまくかからんじゃないか。それにもうそろそろ肥育をやってもよかろうな、毎日阿麻仁を少しずつやって置いて呉れないか。」
教師は若い水色の、上着の助手に斯う云った。豚はこれをすっかり聴いた。そして又大へんいやになった。楊子のときと同じだ。
折角のその阿麻仁も、どうもうまく咽喉を通らなかった。これらはみんな畜産の、その教師の語気について、豚が直覚したのである。
（とにかくあいつら二人は、おれにたべものはよこすが、時々まるで北極の、空のような眼をして、おれのからだをじっと見る、実に何ともたまらない、とりつきばもないようなきびしいこころで、おれのことを考えている、そのことは恐い、ああ、恐い。）
豚は心に思いながら、もうたまらなくなり前の柵を、むちゃくちゃに鼻で突っ突いた。

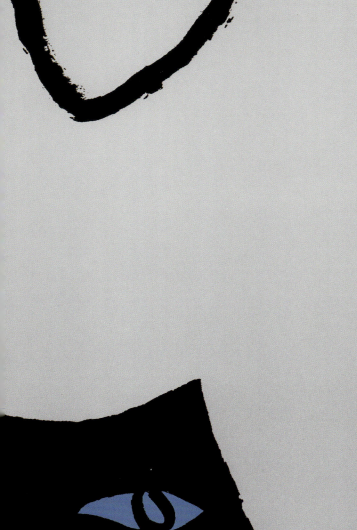

ところが、丁度その豚の、殺される前の月になって、一つの布告がその国の、王から発令されていた。それは家畜撲殺同意調印法といい、誰でも、家畜を殺そうというものは、その家畜から死亡承諾書を受け取ること、又その承諾証書には家畜の調印を要すると、こう云う布告だったのだ。さあそこでその頃は、牛でも馬でも、もうみんな、殺される前の日には、主人から無理に強いられて、証文にペタリと印を押したもんだ。ごくとしよりの馬などは、わざわざ蹄鉄をはずされて、ぼろぼろなみだをこぼしながら、その大きな判をぱたっと証書に押したのだ。

フランドンのヨークシャイヤも又活版刷りに出来ているその死亡証書を見た。見たというのは、或る日のこと、フランドン農学校の校長が、大きな黄色の紙を持ち、豚のところにやって来た。豚は語学も余程進んでいたのだし、又実際豚の舌は柔らかで素質も充分あったのでごく流暢な人間語で、しずかに校長に挨拶した。

「校長さん、いいお天気でございます。」

校長はその黄色な証書をだまって小わきにはさんだまま、にがわらいして斯う云った。

「うんまあ、天気はいいね。」

豚は何だか、この語が、耳にはいって、それから咽喉につかえたのだ。おまけに校長がじろじろと豚のからだを見ることは全くあの畜産の、教師とおんなじことなのだ。豚はかなしく耳を伏せた。そしてこわごわ斯う云った。

「私はどうも、このごろは、気がふさいで仕方ありません。」

校長は又にがわらいを、しながら豚に斯う云った。

「ふん。気がふさぐ。そうかい。もう世の中がいやになったかい。そういうわけでもないのかい。」豚があんまり陰気な顔をしたものだから校長は急いで取り消しました。

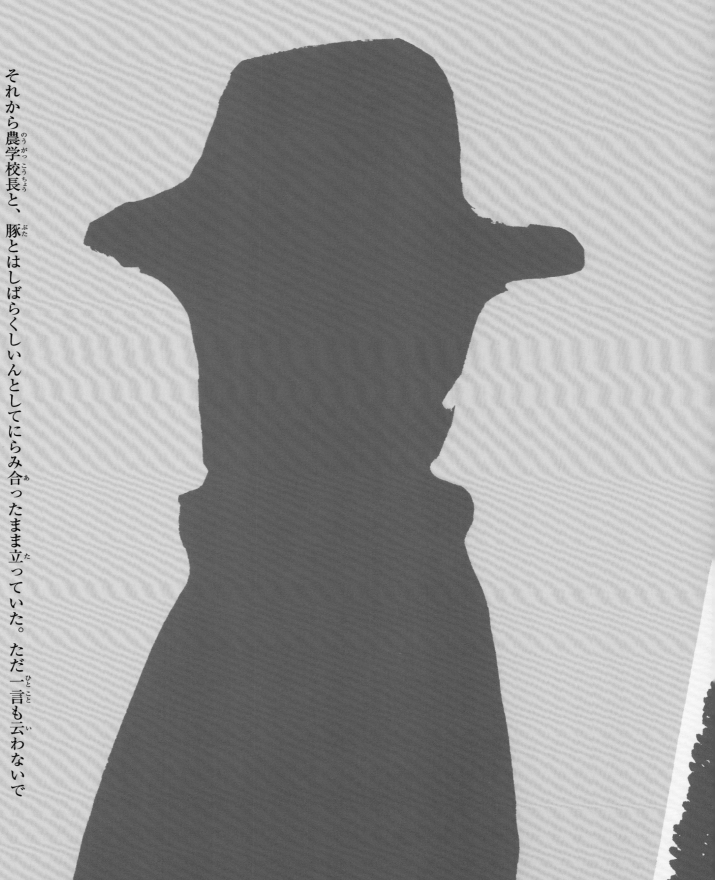

それから農学校長と、豚とはしばらくしいんとしてにらみ合ったまま立っていた。ただ一言も云わないでじいっと立って居ったのだ。そのうちにとうとう校長は今日は証書はあきらめて、
「とにかくよくやすんでおいで。あんまり動きまわらんでね。」例の黄いろな大きな証書を小わきにかいこんだまま、向うの方へ行ってしまう。

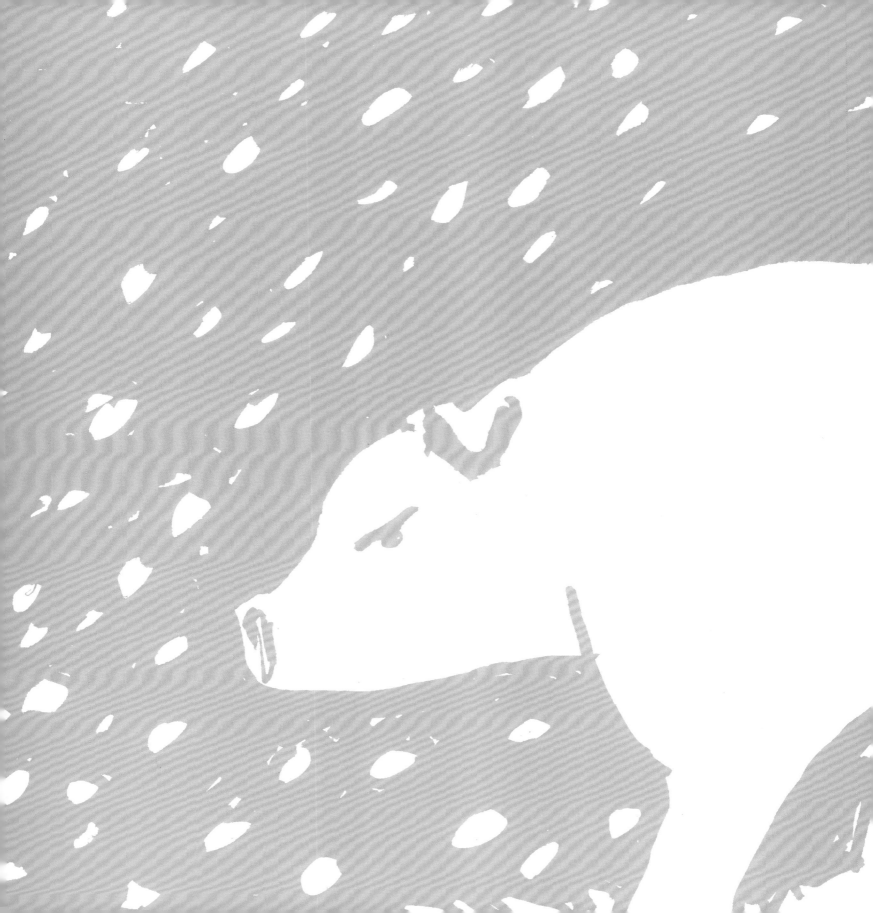

豚はそのあとで、校長の今の苦笑やいかにも底意のある語を、繰り返し繰り返しして見て、身ぶるいしながらひとりごとした。

『とにかくよくやすんでおいで。あんまり動きまわらんでね。』一体これはどう云う事か。ああつらいつらい。豚は斯う考えて、まるであの梯形の、頭も割れるように思った。おまけにその晩は強いふぶきで、外では風がすさまじく、乾いたカサカサした雪のかけらが、小屋のすきまから吹きこんで豚のたべものの余りも、雪でまっ白になったのだ。

ところが次の日のこと、畜産学の教師が又やって来て例の、水色の上着を着た、顔の赤い助手といつものするどい眼付して、じっと豚の頭から、耳から背中から尻尾まで、まるで食い込むように眺めてから、尖った指を一本立てて、

「毎日阿麻仁をやってあるかね。」

「やってあります。」

「そうだろう。もう明日だって、いいんだから。早く承諾書をとれぁいいんだ。どうしたんだろう、昨日校長は、たしかに証書をわきに挾んでこっちの方へ来たんだが。」

「はい、お入りのようでした。」

「それではもうできてるかしら。出来ればすぐよこす筈だがね。」

「はあ。」

「も少し室をくらくして、置いたらどうだろうか。それからやる前の日には、なんにも飼料をやらんでくれ。」

「はあ、きっとそう致します。」

畜産の教師は鋭い目で、もう一遍じいっと豚を見てから、それから室を出て行った。

そのあとの豚の煩悶さ、（承諾書というのは、何の承諾書だろう何をしろと云うのだ、やる前の日には、なんにも飼料をやっちゃいけない、やる前の日って何だろう。一体何をされるんだろう。どこか遠くへ売られるのか。ああこれはつらいつらい。）豚の頭の割れそうな、ことはこの日も同じだ。その晩豚はあんまりに神経が興奮し過ぎてよく睡ることができなかった。ところが次の朝になって、やっと太陽が登った頃、寄宿舎の生徒が三人、げたげた笑って小屋へ来た。そして一晩睡らないで、頭のしんしん痛む豚に、又もや厭な会話を聞かせたのだ。

「いつだろうなあ、早く見たいなあ。」

「僕は見たくないよ。」

「早いといいなあ、囲って置いた葱だって、あんまり永いと凍っちまう。」

「馬鈴薯もしまってあるだろう。」

「しまってあるよ。三斗しまってある。とても僕たちだけで食べられるもんか。」

「今朝はずいぶん冷たいねえ。」一人が白い息を手に吹きかけながら斯う云いました。

「豚のやつは暖かそうだ。」一人が斯う答えたら三人共どっとふき出しました。

「豚のやつは脂肪でできた、厚さ一寸の外套を着てるんだもの、暖かいさ。」

「暖かそうだよ。どうだ。湯気さえほやほやと立っているよ。」

豚はあんまり悲しくて、辛くてよろよろしてしまう。

「早くやっちまえばいいな。」

三人はつぶやきながら小屋を出た。そのあとの豚の苦しさ、(見たい、見たくない、早いといい、葱が凍る、馬鈴薯二斗、食いきれない。厚さ一寸の脂肪の外套、おお恐い、ひとのからだをまるで観透してるおお恐い。けれども一体おれと葱と、何の関係があるだろう。ああつらいなあ。)その煩悶の最中に校長が又やって来た。「入口でばたばた雪を落して、それから列のあいまいな苦矢をつながう前に立つ。

「どうだい。今日は気分がいいかい。」
「はい、ありがとうございます。」
「いいのかい。大へん結構だ。たべ物は美味しいかい。」
「ありがとうございます。大へんに結構でございます。」
「そうかい。それはいいね、ところで実は今日はお前と、内内相談に来たのだがね、どうだ頭ははっきりかい。」
「はあ。」豚は声がかすれてしまう。
「実はね、この世界に生きてるものは、みんな死ななけあいかんのだ。実際もうどんなもんでも死ぬんだよ。人間の中の貴族でも、金持でも、又私のような、中産階級でも、それからごくつまらない乞食でもね。」
「はあ、」豚は声が咽喉につまって、はっきり返事ができなかった。

「また人間でもね、たとえば馬でも、牛でも、鶏でも、なまずでも、バクテリヤでも、みんな死ななけぁいかんのだ。蜉蝣のごときはあしたに生れ、夕に死する、ただ一日の命なのだ。みんな死ななけぁならないのだ。だからお前も私もいつか、きっと死ぬのにきまってる。」
「はあ。」豚は声がかすれて、返事もなにもできなかった。
「そこで実は相談だがね、私たちの学校では、お前を今日まで養って来た。大したこともなかったが、学校としては出来るだけ、ずいぶん大事にしたはずだ。お前たちの仲間もあちこちに、ずいぶんあるし又私も、まあよく知っているのだが、でそう云っちゃ可笑しいが、まあ私の処ぐらい、待遇のよい処はない。」
「はあ。」豚は返事しようと思ったが、その前にたべたものが、みんな咽喉へつかえてどうしても声が出て来なかった。
「でね、実は相談だがね、お前がもしも少しでも、そんなようなことが、ありがたいと云う気がしたら、ほんの小さなのみだが承知をしては貰えまいか。」
「はあ。」豚は声がかすれて、返事がどうしてもできなかった。
「それはほんの小さなことだ。ここに斯う云う紙がある、この紙に斯う書いてある。ありがたいと云う気がしたら、ほんの小さなのみだが承知をしては貰えまいか。」年月日フランドン畜舎内、私儀、永々御恩顧の次第に有之候儘、御都合により、何時にても死亡仕るべく候 ヨークシャイヤ、フランドン農学校長殿　とこれだけのことだがね、」校長はもう云い出したので、一瀉千里にまくしかけた。
「つまりお前はどうせ死ななけぁいかないからその死ぬときはもう潔く、いつでも死にますと斯う云うことで、一向何でもないことさ。死ななくてもいいうちは、一向死ぬことも要らないよ。ここの処へだちょっとお前の前肢の爪印を、一つ押しておいて貰いたい。それだけのことだ。」

豚は眉を寄せて、つきつけられた証書を、じっとしばらく眺めていた。校長の云う通りなら、何でもないがつくづくと証書の文句を読んで見ると、まったく大へんに恐かった。とうとう豚はこらえかねてまるで泣声でこう云った。
「何時にてもということは、今日でもということですか。」
校長はぎくっとしたが気をとりなおしてこう云った。
「まあそうだ。けれども今日だなんて、そんなことは決してないよ。」
「でも明日でもということでしょう。」
「さあ、明日なんていうようなそんな急でもないだろう。いつでも、いつかというような、ごくあいまいなことなんだ。」
「死亡をするということは私が一人で死ぬのですか。」豚は又金切声で斯うきいた。
「うん、すっかりそうでもないな。」
「いやです、いやです。どうしてもいやです。」豚は泣いて叫んだ。
「いやかい。それでは仕方ない。お前もあんまり恩知らずだ。犬猫にさえ劣ったやつだ。」校長はぷんぷん怒り、顔をまっ赤にしてしまい証書をポケットに手早くしまい、大股に小屋を出て行った。

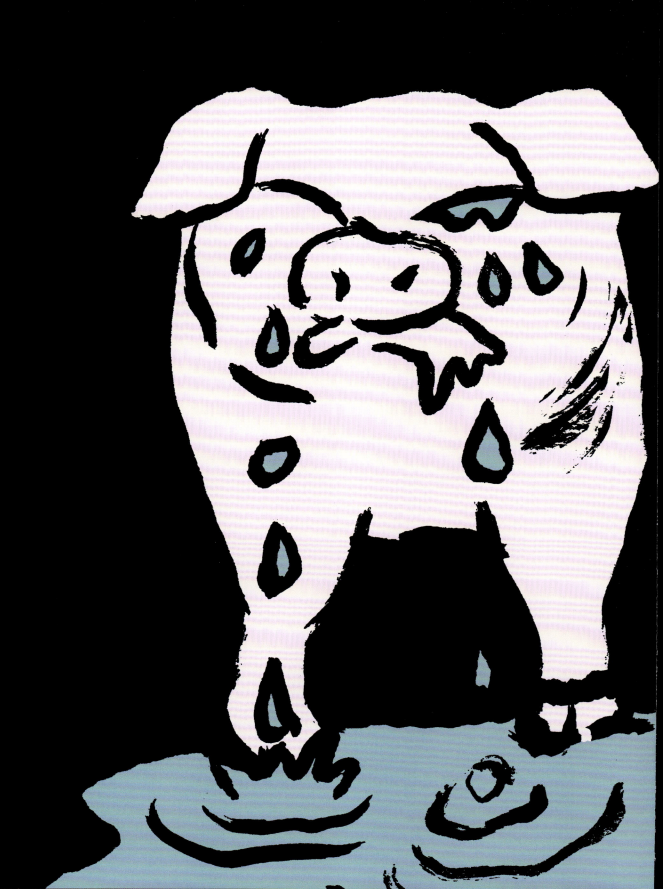

「どうせ犬猫なんかには、はじめから劣っていますよう。わあ」豚はあんまり口惜しさや、悲しさが一時にこみあげて、もうあらんかぎり泣きだした。けれども半日ほど泣いたら、二晩も眠らなかった疲れが、一ぺんにどっと出て来たのでつい泣きながら寝込んでしまう。その睡りの中でも豚は、何べんも何べんもおびえ、手足をぶるっと動かした。

ところがその次の日のことだ。あの畜産の担任が、助手を連れて又やって来た。そして例のたまらない、目付きで豚をながめてから、大へん機嫌の悪い顔で助手に向ってこう云った。
「どうしたんだい。すてきに肉が落ちたじゃないか。これじゃまるきり話にならん。百姓のうちで飼ったってこれ位にはできるんだ。一体どうしたてんだろう。心当りがつかないかい。頬肉なんかあんまり減った。おまけにショウルダアだって、こんなに薄くちゃなってない。品評会へも出せぁしない。一体どうしたてんだろう。」
助手は唇へ指をあて、しばらくじっと考えて、それからぼんやり返事した。
「さあ、昨日の午后に校長が、おいでになっただけでした。それだけだったと思います。」
畜産の教師は飛び上る。
「校長？ そうかい。校長だ。きっと承諾書を取ろうとして、すてきなぶまをやったんだ。おじけさせちゃったんだな。それでこいつはぐるぐるして昨夜一晩寝ないんだな。まずいことになったなあ。おまけにきっと承諾書も、取り損ねたにちがいない。まずいことになったなあ。」
教師は実に口惜しそうに、しばらくキリキリ歯を鳴らし腕を組んでから又云った。
「えい、仕方ない。窓をすっかり明けて呉れ。それから外へ連れ出して、少し運動させるんだ。む茶くちゃにたたいたり走らしちゃいけないぞ。日の照らない処を、厩舎の陰のあたりの、雪のない草はらを、そろそろ連れて歩いて呉れ。一回十五分位、それから飼料をやらないで少し腹を空かせてやれ。すっかり気分が直ったらキャベジのいい処を少しやれ。それからだんだん直ったら今まで通りにすればいい。まるで一ヶ月の肥育を、一晩で台なしにしちまった。いいかい。」
「承知いたしました。」

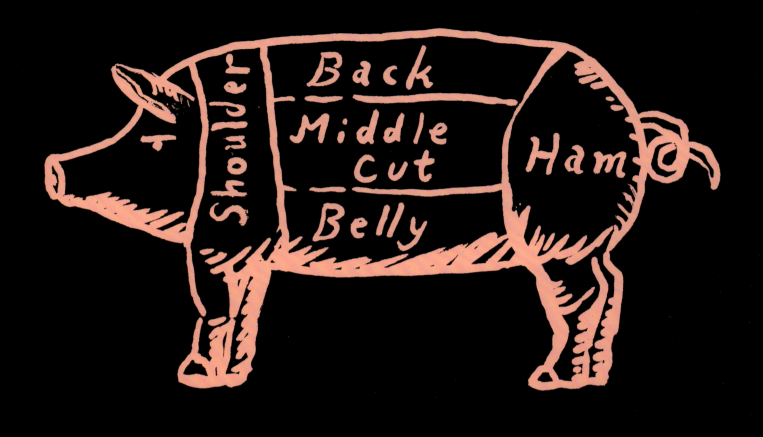
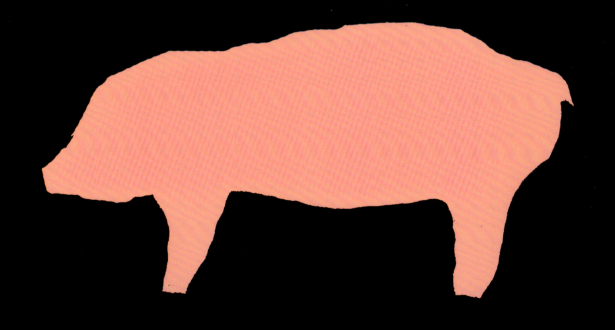

教師は教員室へ帰り豚はもうすっかり気落ちして、ぼんやりと向うの壁を見る、動きも叫びもしたくない。ところへ助手が細い鞭を持って笑って入って来た。助手は囲いの出口をあけごく叮嚀に云ったのだ。

「少しご散歩はいかがです。今日は大へんよく晴れて、風もしずかでございます。それではお供いたしましょう、」

ピシッと鞭がせなかに来る、全くこいつはたまらない、ヨークシャイヤは仕方なくのそのそ畜舎を出たけれど胸は悲しさでいっぱいで、歩けば裂けるようだった。助手はのんきにうしろから、チッペラリーの口笛を吹いてゆっくりやって来る。鞭もぶらぶらふっている。
全体何がチッペラリーだ。
こんなにわたしはかなしいのに豚は度々口をまげる。時々は
「ええもう少し左の方を、お歩きなさいませ。いかがでございますか。」なんて、口ばかりうまいことを云いながら、ピシッと鞭を呉れたのだ。
(この世はほんとうにつらいつらい、本当に苦の世界なのだ。)
こてっとぶたれて散歩しながら豚はつくづく考えた。
「さあいかがです、そろそろお休みなさいませ。」
助手は又一つピシッとやる。
ウルトラ大学生諸君、こんな散歩が何で面白いだろう。からだの為も何もあったもんじゃない。

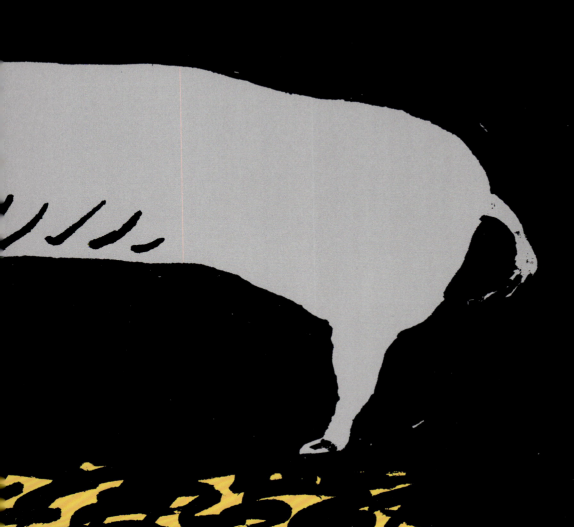

豚は仕方なく又畜舎に戻りごろっと藁に横になる。キャベジの青いいい所を助手はわずか持って来た。豚は喰べたくなかったが助手が向うに直立して何とも云えない恐い眼で上からじっと待っている、ほんとうにもう仕方なく、少しそれを噛じるふりをしたら助手はやっと安心して「っ「ふん。」と笑ってからチッペラリーの口笛を又吹きながら出て行った。いつか窓がすっかり明け放してあったので豚は寒くて耐らなかった。

こんな工合にヨークシャイヤは一日思いに沈みながら三日を夢のように送る。四日目に又畜産の、教師が助手とやって来た。ちらっと豚を一眼見て、手を振りながら助手に云う。

「いけないいけない。君はなぜ、僕の云った通りしなかった。」

「いいえ、窓もすっかり明けましたし、キャベジのいいのもやりました。運動も毎日町寧に、十五分ずつやらしています。」

「そうかね、そんなにまでもしてやって、やっぱりうまくいかないかね、じゃもうこいつは痩せる一方なんだ。わきからどうも出来やしない。あんまり骨と皮だけに、ならないうちにきめなくちゃ、どこまで行くかわからない。おい。窓をみなしめて呉れ。そして肥育器を使うとしよう、飼料をどしどし押し込んで呉れ。麦のふすまを二升とね、阿麻仁を二合、それから玉蜀黍の粉を、五合を水でこねて、団子にこさえて一日に、二度か三度ぐらいに分けて、肥育器にかけて呉れ給え。肥育器はあったろう。」

「はい、ございます。」

「こいつは縛って置き給え。いや縛る前に早く承諾書をとらなくちゃ。校長もさっぱり拙いなぁ。」

畜産の教師は大急ぎで、教舎の方へ走って行き、助手もあとからつ出て行った。

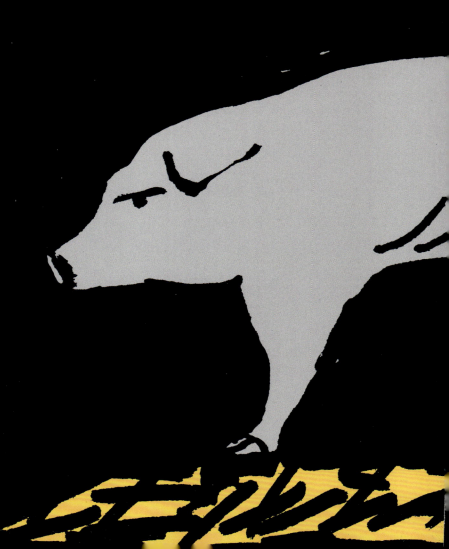

そして校長は帰って行った。今度は助手が変てこな、ねじのついたズックの管と、何かのバケツを持って来た。畜産の教師は云いながら、そのバケツの中のものを、一寸つまんで調べて見た。
「そいじゃ豚を縛って呉れ。」助手はマニラロープを持って、囲いの中に飛び込んだ。豚はばたばた暴れたがとうとう囲いの隅にある、二つの鉄の環に右側の、足を二本共縛られた。
「よろしい、それではこの端を、咽喉へ入れてやって呉れ。」畜産の教師は云いながら、ズックの管を助手に渡す。
「さあ口をお開きなさい。さあ口を。」助手はしずかに云ったのだが、豚は堅く歯を食いしばり、どうしても口をあかなかった。
「仕方ない。こいつを嚙ましてやって呉れ。」短い鋼の管を出す。
助手はぎしぎしその管を豚の歯の間にねじ込んだ。豚はもうあらんかぎり、怒鳴ったり泣いたりしたが、とうとう管をはめられて、咽喉の底だけで泣いていた。助手はその鋼の管の間から、ズックの管を豚の咽喉まで押し込んだ。
「それでよろしい。ではやろう。」教師はバケツの中のものを、ズック管の端の漏斗に移して、それから変な螺旋を使い食物を豚の胃に送る。豚はいくら呑むまいとしても、どうしても咽喉で負けてしまい、その練ったものが胃の中に、入ってだんだん腹が重くなる。これが強制肥育だった。

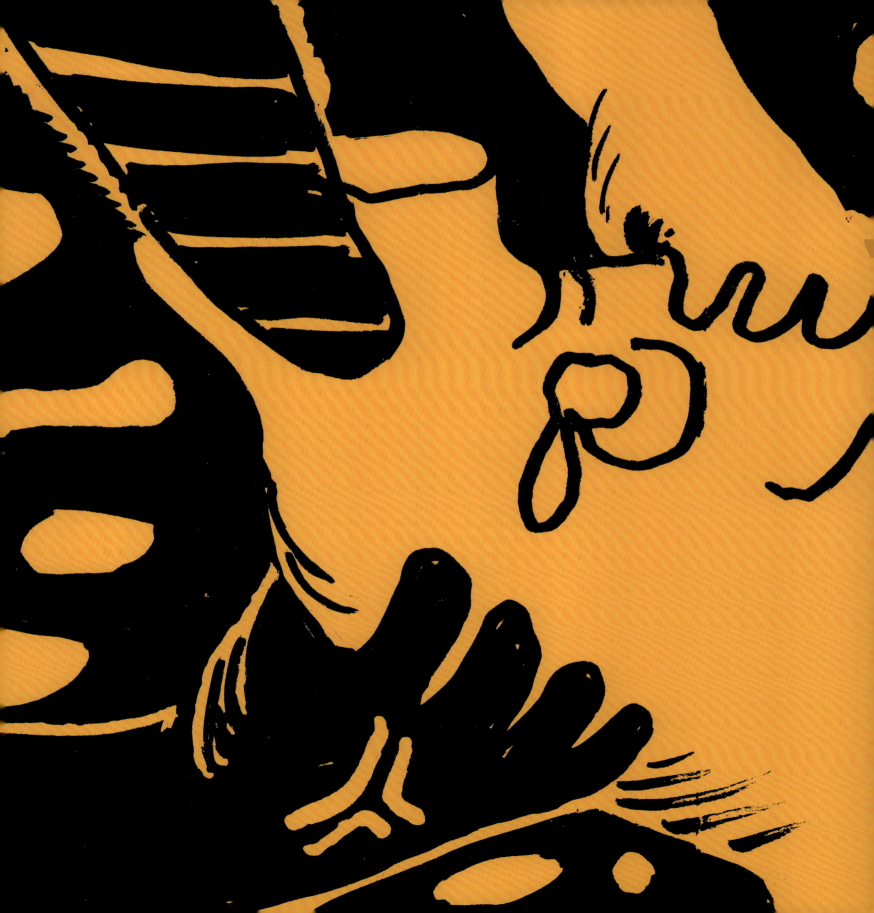

豚の気持ちの悪いこと、まるで夢中で一日泣いた。次の日教師が又来て見た。

「うまい、肥った。効果がある。これから毎日小使と、二人で二度ずつやって呉れ。」

こんな工合でそれから七日というものは、豚はまるきり外で日が照っているやら、風が吹いてるやら見当もつかず、それからいやに頬や肩が、ふくらんで来ておしまいは息をするのもつらいくらい、生徒も代る代る来て、何かいろいろ云っていた。

あるときは生徒が十人ほどやって来てがやがや斯う云った。

「ずいぶん大きくなったなあ、何貫ぐらいあるだろう。」

「さあ先生なら一目見て、何百目まで云うんだが、おれたちじゃちょっとわからない。」

「比重はわかるさ比重なら、大抵水と同じだろう。」

「比重がわからないからなあ。」

「どうしてそれがわかるんだい。」

「だって大抵そうだろう。もしもこいつを水に入れたら、きっと沈みもうきもしない。」

「いやたしかに沈まない、きっと浮ぶにきまってる。」

「それは脂肪のためだろう、けれど豚にも骨はある。」

「それから肉もあるんだから、たぶん比重は一ぐらいだ。」

「比重をそんなら一として、こいつは何斗あるだろう。」
「五斗五升はあるだろう。」
「いいや五斗五升などじゃない。少く見ても八斗ある。」
「八斗なんかじゃきかないよ。たしかに九斗はあるだろう。」
「まあ、七斗としよう。七斗なら水一斗が五貫だから、こいつは丁度三十五貫。」
「三十五貫はあるな。」

こんなはなしを聞きながら、どんなに豚は泣いたろう。

なんでもこれはあんまりひどい。
ひとのからだを枡ではかる。七斗だの八斗だのという。
そうして丁度七日目に又あの教師が助手と二人、並んで豚の前に立つ。
「もういいようだ。丁度いい。この位まで肥ったらまあ極度だろう。この辺だ。あんまり肥育をやり過ぎて、一度病気にかかってもまたあとまわりになるだけだ。丁度あしたがいいだろう。今日はもう飼をやらんでくれ。それから小使と二人してからだをすっかり洗って呉れ。敷藁も新しくしてね。いいか。」
「承知いたしました。」

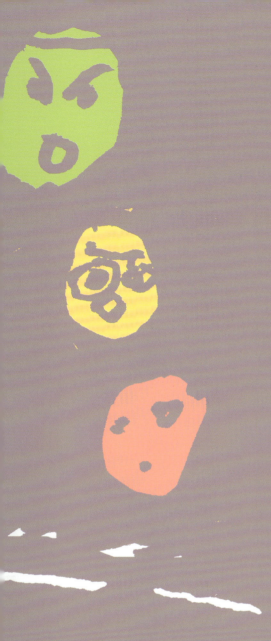

豚はこれらの問答を、もう全身の勢力で耳をすまして聴いて居た。（いよいよ明日だ、それがあの、証書の死亡ということか。いよいよ明日だ、明日なんだ。一体どんな事だろう、つらいつらい。）あんまり豚はつらいので、頭をゴツゴツ板へぶっつけた。

そのひるすぎに又助手が、小使と二人やって来た。

「いかがです、今日は一つ、お風呂をお召しなさいませ。そしてあの二つの鉄環から、豚の足を解いて助手が云う。

豚がまだ承知ともいうちに、鞭がピシッとやって来た。豚は仕方なく歩き出したが、あんまり肥ってしまったので、もうごくことの大儀なこと、三足で息がはあはあした。

そこへ鞭がピシッと来た。豚はまるで潰れそうになり、それでもようよう畜舎の外へ出たら、そこに大きな木の鉢に湯が入ったのが置いてあった。

「さあ、この中にお入りなさい。」助手が又一つパチッとやる。豚はもうやっとのことで、ころげ込むようにしてその高い縁を越えて、鉢の中へ入ったのだ。

小使が大きなブラッシをかけて、豚のからだをきれいに洗う。そのブラッシをチラッと見て、豚は馬鹿のように叫んだ。というわけはそのブラッシが、やっぱり豚の毛でできた。豚がわめいているうちにからだがすっかり白くなる。

「さあ参りましょう。」助手が又、一つピシッと豚をやる。

豚は仕方なく外に出る。寒さがぞくぞくからだに浸みる。豚はとうとうくしゃみをする。

「風邪を引きますぜ、こいつは。」小使が眼を大きくして云った。

「いいだろうさ。腐りがたくて。」助手が苦笑して云った。

豚が又畜舎へ入ったら、敷藁がきれいに代えてあった。寒さはからだを刺すようだ。それに今朝からまだ何も食べないので、胃ももうからになったらしく、あらしのようにゴウゴウ鳴った。豚はもう眼もあけず頭がしんしん鳴り出した。ヨークシャイヤの一生の間のいろいろな恐ろしい記憶が、まるきり廻り燈籠のように、明るくなったり暗くなったり、頭の中を過ぎて行く。さまざまな恐ろしい物音を聞く。それは豚の外で鳴ってるのか、あるいは豚の中で鳴ってるのか、それさえわからなくなった。そのうちもういつか朝になり教舎の方で鐘が鳴る。間もなくがやがや声がして、生徒が沢山やって来た。助手もやっぱりやって来た。

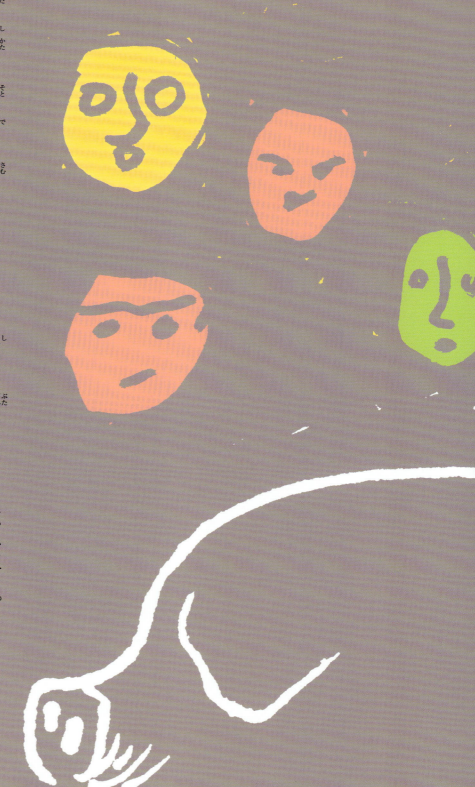

「外でやろうか。外の方がやはりいいようだ。連れ出して呉れ。おい。連れ出してあんまりギーギー云わせないようにね。まずくなるから。」
畜産の教師がいつの間にか、ふだんとちがった茶いろなガウンのようなものを着て入口の戸に立っていた。助手がまじめに入って来る。
「いかがですか。天気も大変いいようです。今日少しご散歩なすっては。」又一つ鞭をピチッとあてた。豚は全く異議もなく、はあはあ頬をふくらせて、ぐたっぐたっと歩き出す。前や横を生徒たちの、二本ずつの黒い足が夢のように動いていた。
俄かにカッと明るくなった。外では雪に日が照って豚はまぶしさに眼を細くし、やっぱりぐたぐた歩いて行った。

全体どこへ行くのやら、向うに一本の杉がある、ちらっと頭をあげたとき、俄かに豚はピカッという、はげしい白光のようなものが花火のように眼の前でちらばるのを見た。そいつから億百千の赤い火が水のように横に流れ出した。天上の方ではキーンという鋭い音が鳴っている。横の方ではごうごう水が湧いている。

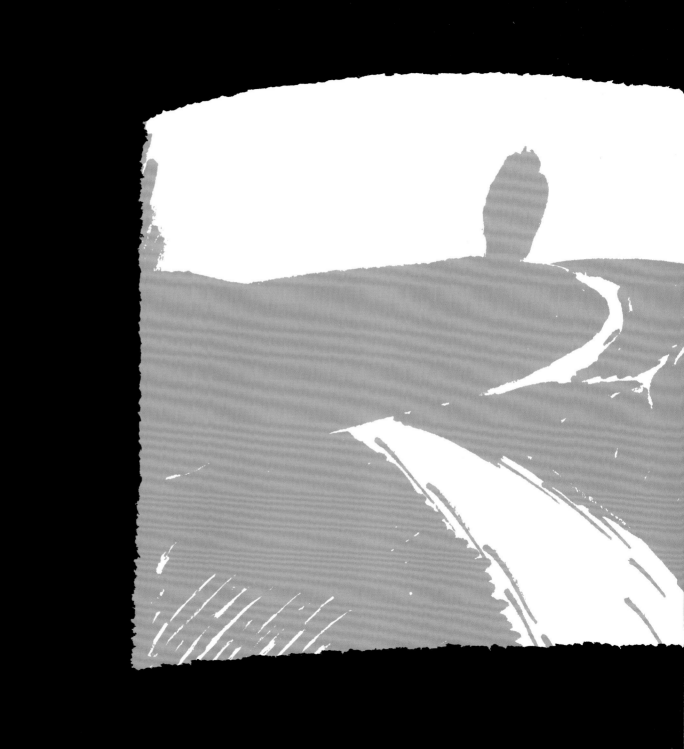

さあそれからあとのことならば、もう私は知らないのだ。とにかく豚のすぐよこにあの畜産の、教師が、大きな鉄槌を持ち、息をはあはあ吐きながら、少し青ざめて立っている。

又豚(またぶた)はその足(あし)もとで、たしかにクンクンと二(ふた)つだけ、鼻(はな)を鳴(な)らしてじっとうごかなくなっていた。

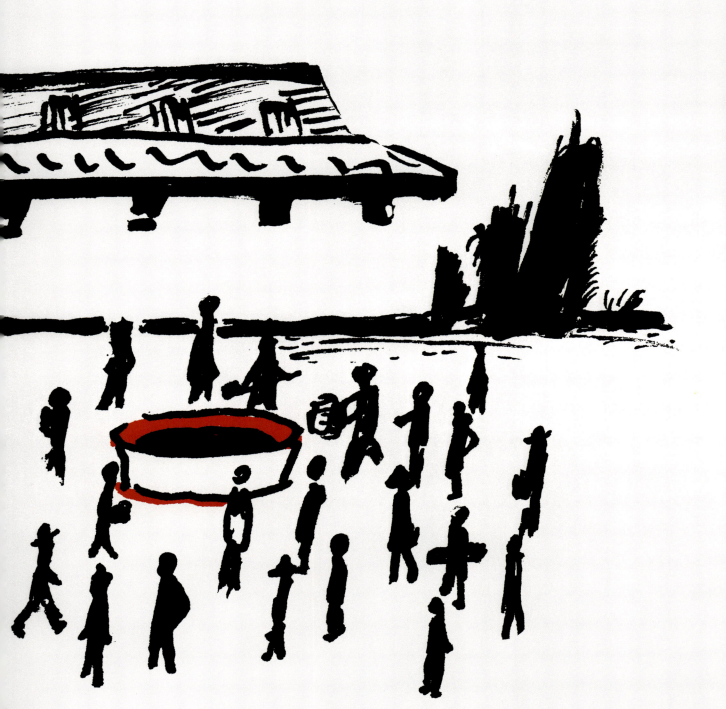

生徒らはもう大活動、豚の身体を洗った桶に、もう一度新しく湯がくまれ、生徒らはみな上着の袖を、高くまくって待っていた。
助手が大きな小刀で豚の咽喉をザクッと刺しました。

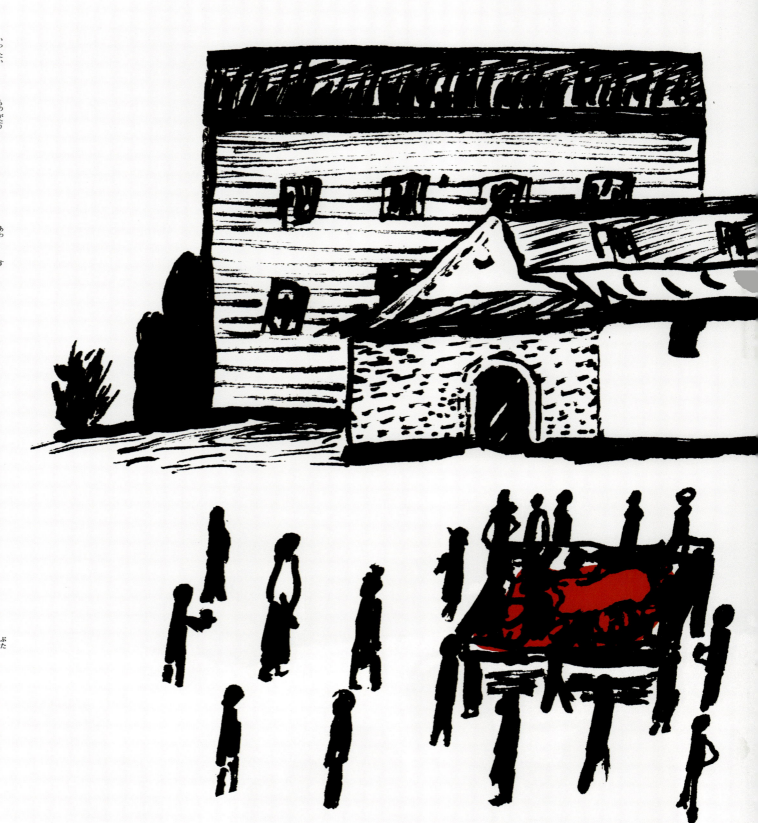

一体この物語は、あんまり哀れ過ぎるのだ。もうこのあとはやめにしよう。とにかく豚はすぐあとで、からだを八つに分解されて、厩舎のうしろに積みあげられた。雪の中に一晩漬けられた。

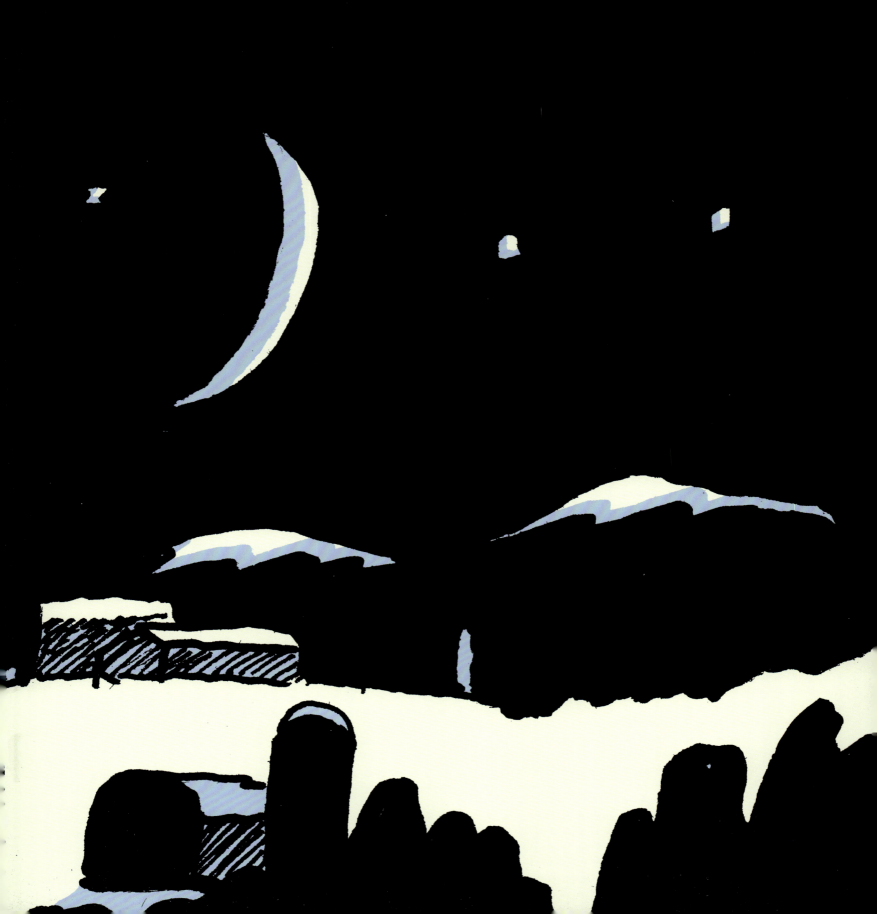

さて大学生諸君、その晩空はよく晴れて、
金牛宮もきらめき出し、
二十四日の銀の角、つめたく光る弦月が、
青じろい水銀のひかりを、そこらの雲にそそぎかけ、
そのつめたい白い雪の中、
戦場の墓地のように積みあげられた雪の底に、
豚はきれいに洗われて、八きれになって埋まった。
月はだまって過ぎて行く。
夜はいよいよ冴えたのだ。

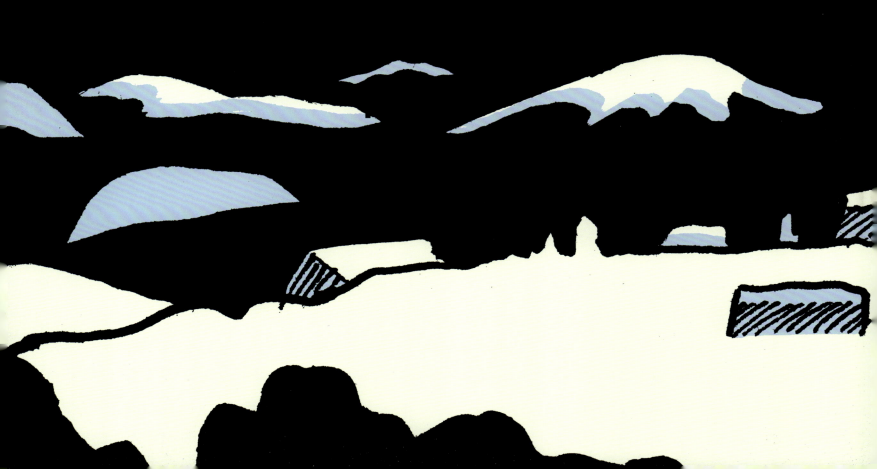

●本文について

本書は『新修 宮沢賢治全集』(筑摩書房)を底本としました。なお原文の旧字・旧仮名、および送り仮名に関しては、原則として現代の表記を使用しています。文中の句読点、漢字・仮名・個数の表記などの統一および不統一は、原文に従いました。

参考文献=『新校本 宮沢賢治全集』(筑摩書房)、『新編 風の又三郎』(新潮文庫)

※「誰」のルビを「たれ」としたのは、宮沢賢治の直筆原稿が一貫して「たれ」なので、賢治語法の特徴的なものとして生かしました。

※16ページ8行目の「明日なんていうよう」の後に続く「な」は原文にはありませんが、文章の流れから判断して加筆しました。(天沢退二郎/編集部)

言葉の説明

[匁]……重さの単位 一匁=3.75グラム。

[貫]……重さの単位 一貫=3.75キログラム。

[合]……体積の単位 一合=約180ミリリットル。

[升]……体積の単位 一升=約1.8リットル/水なら約180グラムに相当。

[斗]……体積の単位 一斗=約18リットル/水なら約1.8キログラムに相当。

[寸]……長さの単位 一寸=約3センチ。

[フランドン]……賢治の創作した地名。

[触媒]……それ自身は変化しないで他の物質の化学変化のなかだちをするもの。ここでは水や藁を、豚が食べる「なかだちをする」ことによって、肉に変わることをさしている。

[ヨークシャイア][バアクシャイア]……いずれも豚の品種のこと。それぞれ、イギリスのヨークシャー州、バークシャー州が原産。ヨークシャーは白豚で、バークシャーは黒豚。

[魯鈍]……おろかで、頭のはたらきがにぶいこと。

[肥育]……家畜の肉量や肉質を良くするために、運動量を制限して、そのかわりに良質の餌を与えて飼育すること。

[亜麻仁]……亜麻の種子。その種をしぼった食用油を亜麻仁油という。

[蹄鉄]……馬のひづめに打ち付けた鉄具。馬蹄(ばてい)ともいう。

[梯形]……台形のこと。

[煩悶]……いろいろと苦しみ悩むこと。

[一瀉千里]……よどみなく一気に話すこと。

[ぶま]……漢字で書くと「不間」。気がきかないこと、間抜けなことをさす。「すてきなぶま」とあるのは、皮肉をこめて、わざと「すてき」といっていると思われる。

[馬鈴薯][キャベヂ]……じゃがいも/キャベツ。

[チッペラリー]……「It's a Long Way to Tipperary.」(邦題は「チッペラリーの歌」)をさす。イギリスの歌だが、ヨーロッパ、アメリカを経て日本でも流行した。賢治に「飢餓陣営(きがじんえい)」という劇作品があり、原稿には記されていないけれど、その上演を見た当時の生徒が、この旋律が劇中で使われたと証言している。

[麦のふすま]……小麦を粉にひいたあとに残る皮。家畜の飼料などにする。

[ズックの管]……ズック〈doek〉はオランダ語で麻や木綿の繊維を太くよった糸で織った布地。テントや帆布やズック靴に使われる。ここではそのような管のこと。

[マニラロープ]……マニラ麻という植物からとれる繊維で作ったロープ。強くて軽く耐水性もあるため、船舶用のロープとしてもよく使われる。

[比重]……純粋な水(厳密には一気圧/摂氏4度の水)との質量(重さ)の比較。

[大儀]……くたびれてだるいこと。何をするのもおっくうなようす。

[廻り燈籠]……走馬灯。枠を二重にしてあり、内枠にいろいろな絵柄を描く。そくを灯し、その熱による上昇気流で内側の枠を回転させることによって、絵柄が回転しながら外枠に映しだされる。そんな風に次々にいろんな記憶が浮かんだという意味。

[金牛宮]……占星術における呼び名でいうと「おうし座」にあたる。

フランドン農学校の豚

作／宮沢賢治

絵／nakaban

発行日／初版第1刷 2016年10月15日

印刷・製本／丸山印刷株式会社

編集／松田素子（編集協力／橘川なおこ）

デザイン／タカハシデザイン室

ルビ監修／天沢退二郎

発行者／木村皓一 発行所／三起商行株式会社

〒102-0072 東京都千代田区飯田橋3-9-3 SKプラザ3階

電話 03-3511-2561

落丁・乱丁本はお取り替えいたします。
本書の一部あるいは全部を無断で複写（コピー）することは、著作権法上の例外を除き禁じられています。

40P. 26cm×25cm ©2016, nakaban
Printed in Japan. ISBN978-4-89588-135-7 C8793

絵・nakaban（ナカバン）

一九七四年、広島県生まれ。美術の教師であった父親の影響で絵画を始める。絵画作品を中心に、印刷物の挿絵、絵本、映像作品の制作に没頭するかたわら、音楽家のトウヤマタケオと「ランテルナムジカ」を結成し、音楽と幻燈で全国を旅する。二〇一三年に絵本『よるのむこう』（白泉社）『みずいろのぞう』（ほるぷ出版）、主な著作に絵本『とんぼの本』シリーズ（新潮社）のロゴマークを制作。「ないた赤おに」（浜田廣介／作 集英社）、『わたしは樹だ』（松田素子／作 アノニマスタジオ）など。広島市在住。